品味汉字
书法之美

淳化阁帖

陆有珠/主编

廖幸玲/编著

历代名臣卷

二

安徽美术出版社
全国百佳图书出版单位

二月十二日羲
之頓首惟從嫂切
安禾為慰兄

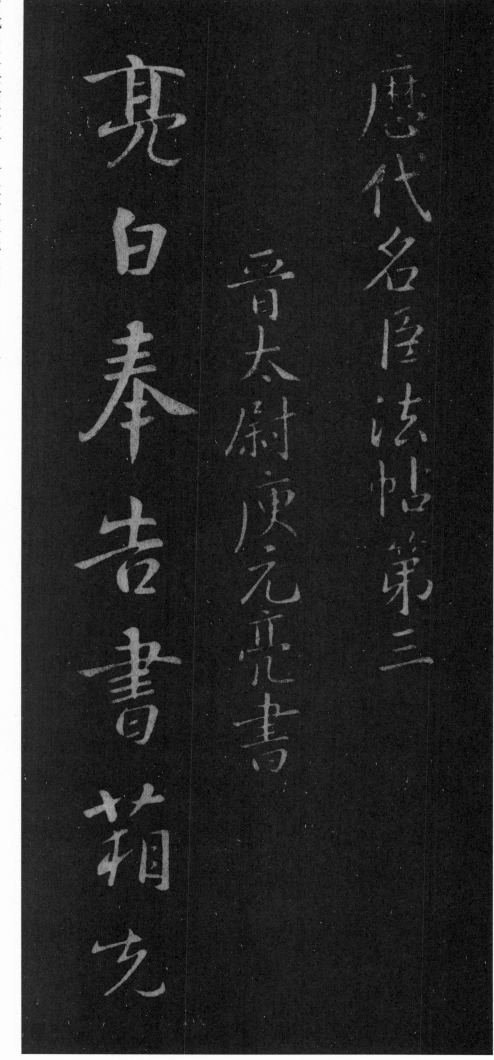

历代名臣法帖第三

晋太尉庾元亮书

亮白奉告书箱先

为媞子作辄先以奉

之研今作之支发枕

今作无作模若有

可榷付之亮再拜

晋車騎將軍庾翼書

故吏從事中郎庾翼參

軍事劉遐死罪白昨所啟

龐遺孟晁所請求述上

事：須撿挍諮論光駕當

出請不従諮録事中郎共

詳處別白謹啓翼遲死罪

死罪

已向季春感慕兼伤情

不自任奈何奈何温和

足下何如吾哀劳何赖

爱护时不足下顷气力

熟若别时

晋太守沈嘉长书

十二月十三日嘉顿首顿首岁／有感怀深寒切想各平／安仆劳弊遣不具沈嘉

十二月十三日嘉顿首、李

甚盛惟深室切报各平

安深为寒光之一况喜

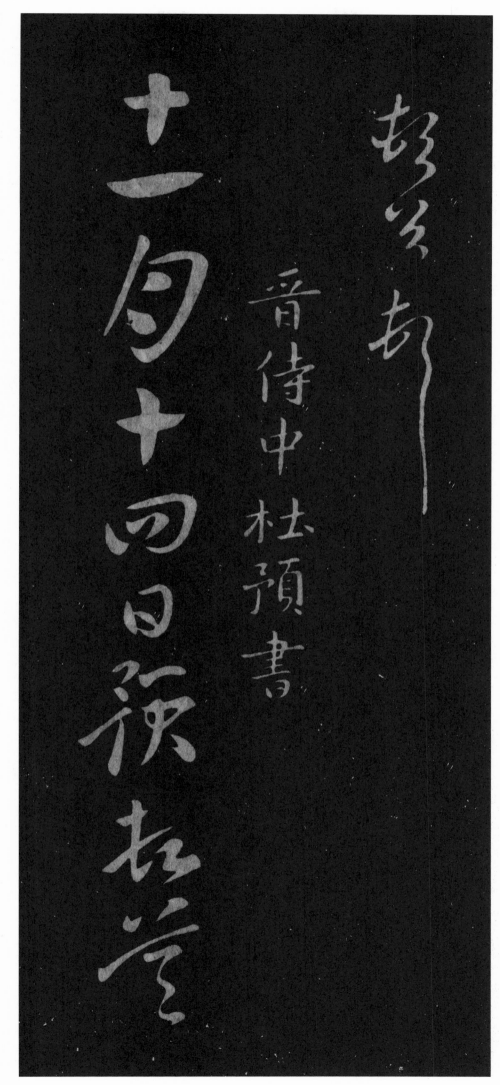

晋侍中杜预书

十一月十四日预顿首

柔忽已终别久益兼其

劳道远书问又简闲得

来说知消息申省次若

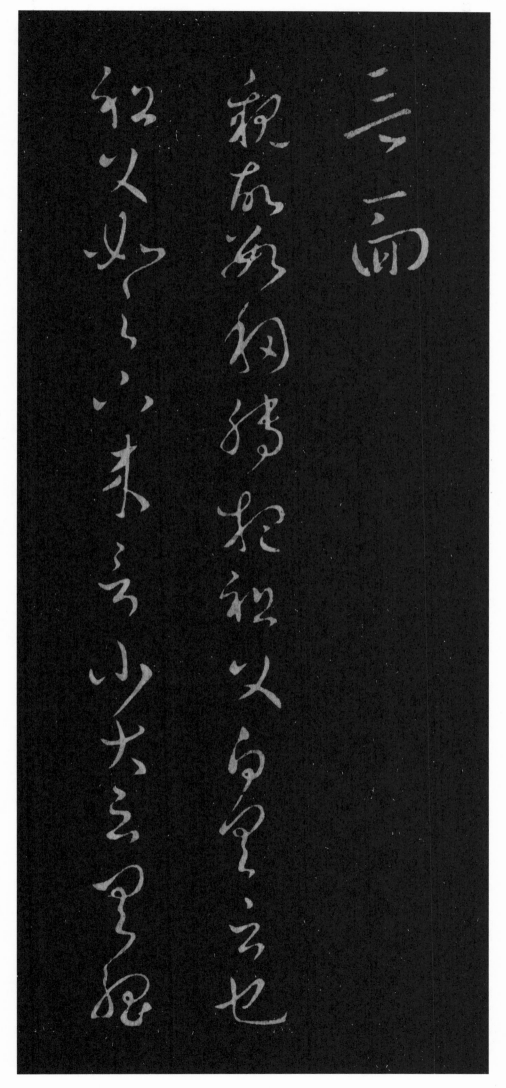

如视之也不可数附书以慰

吾心也

晋王循书

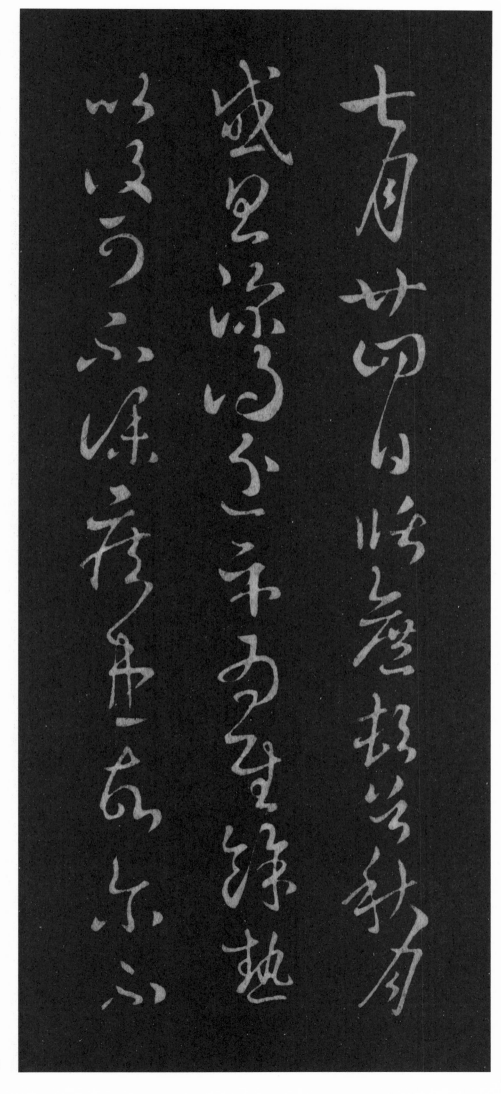

平复顿匆力书不尽王修遮

晋刘超书

超死罪白如命皆令有

未求保任然後受随宜

分處謹白

晋散骑常侍谢璠伯书

此计江东精兵不可卒得唯当善养见者

而事虑日多如比来忧怀实已万端

晋黄门郎王徽之書

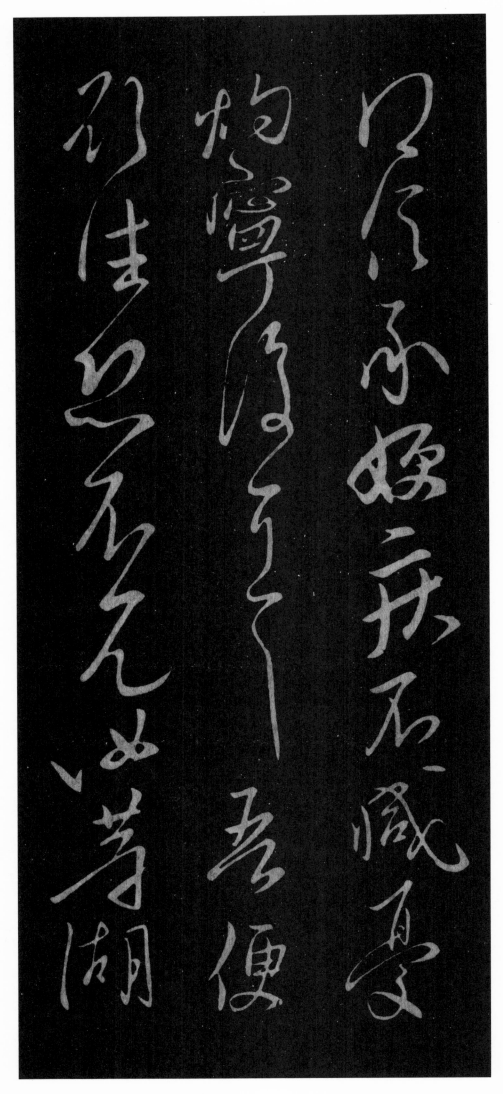

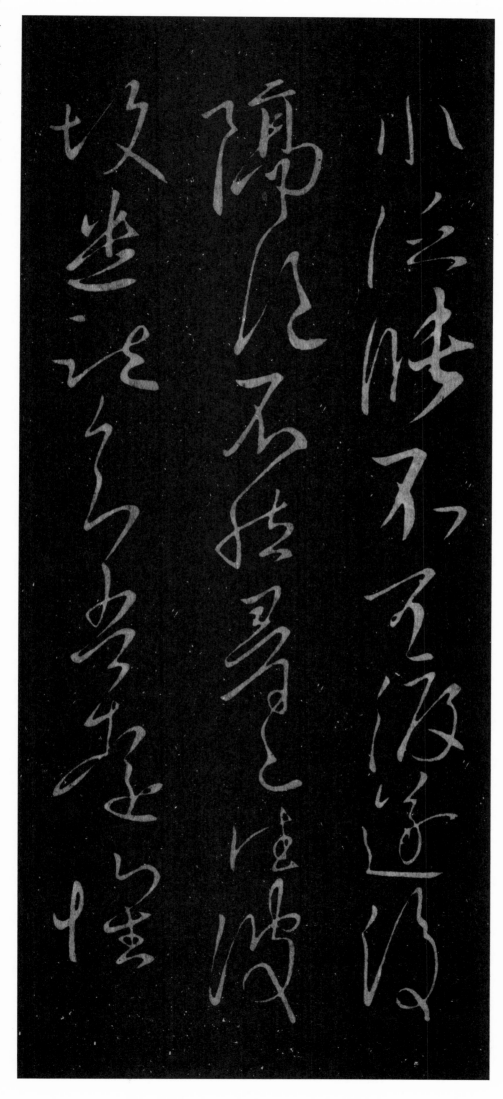

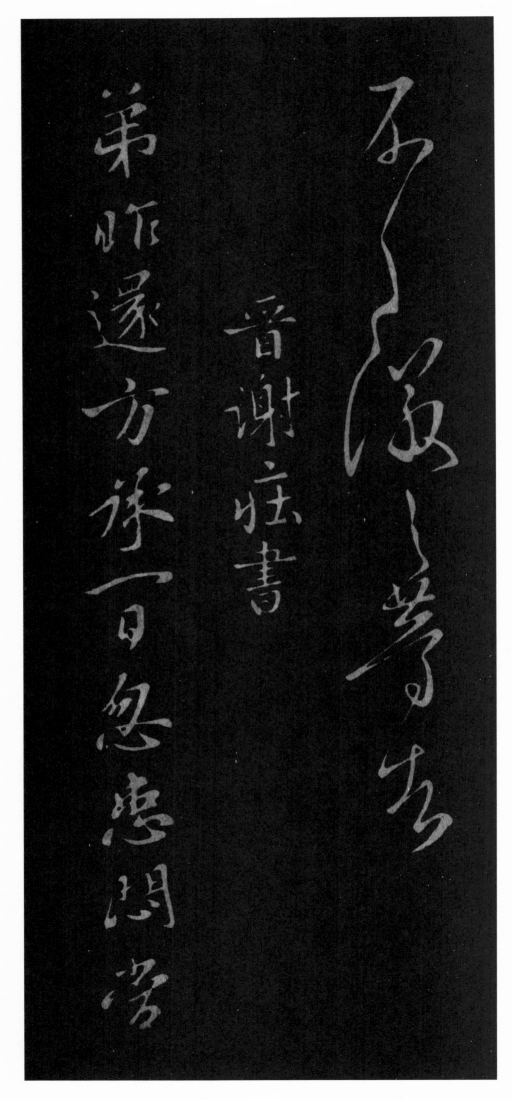

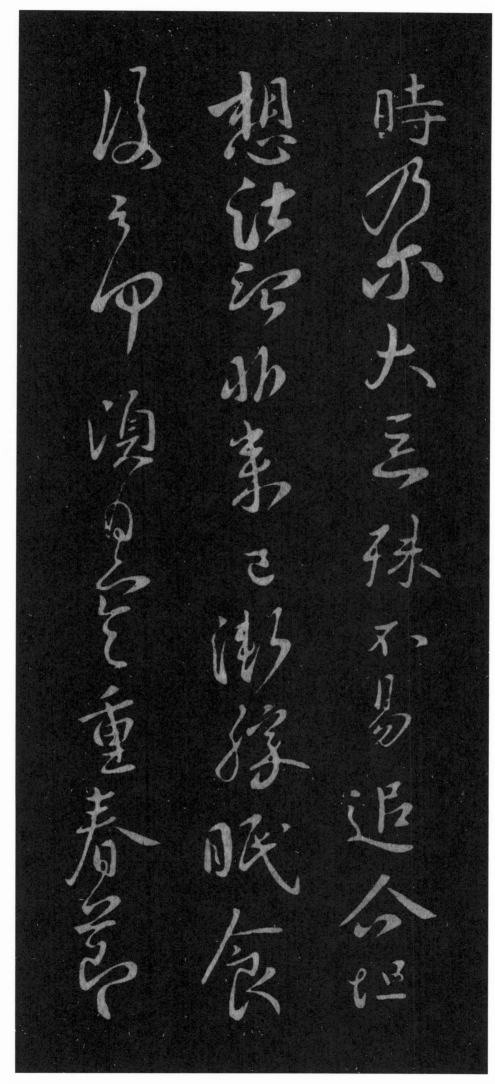

时乃尔大恶殊不易追企悒／想诸治昨来己渐胜眠食／复云何顷日寒重春节

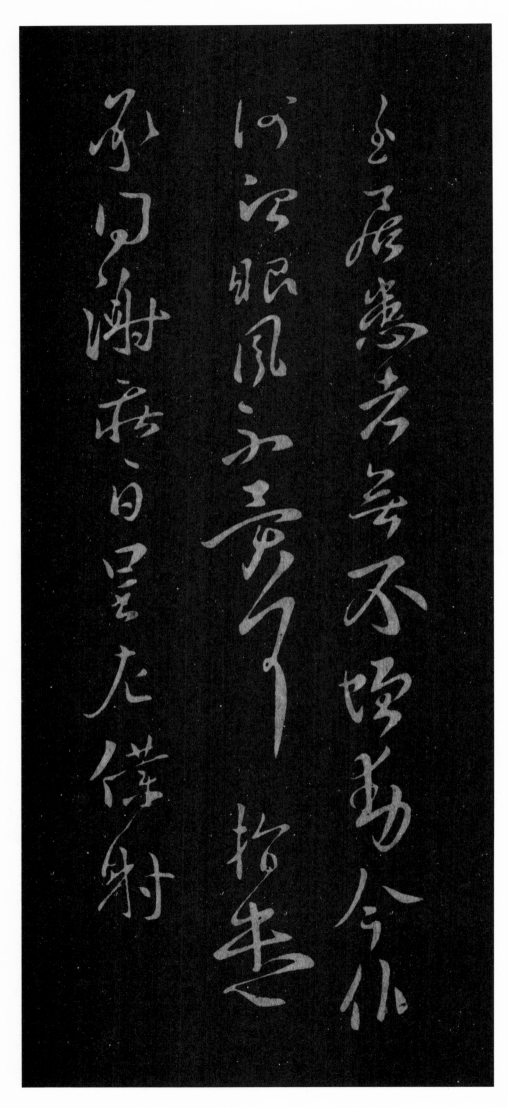

晋侍中司馬攸書

攸惶恐頓首頓首望近未得

咨承以為委積比已秋風不審

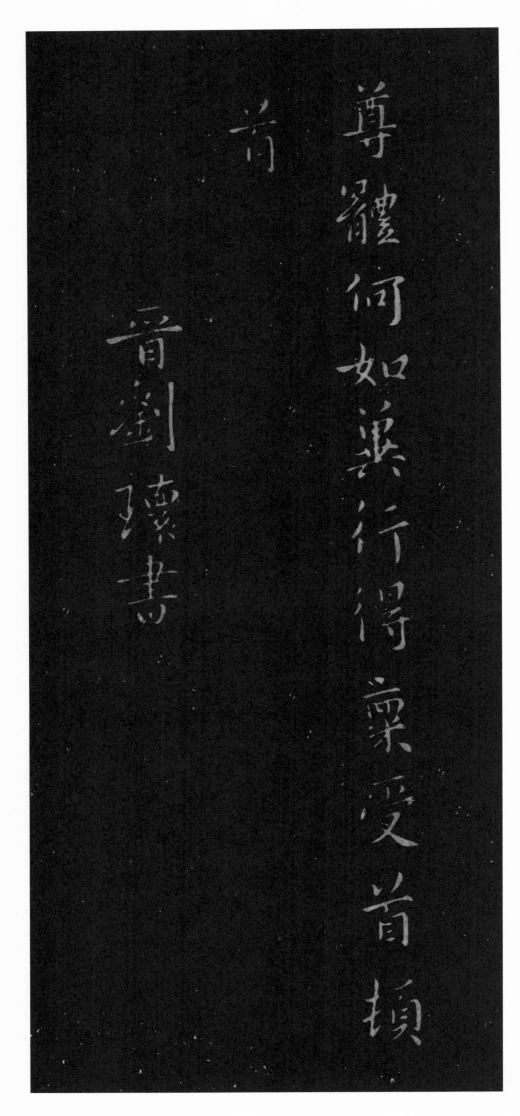

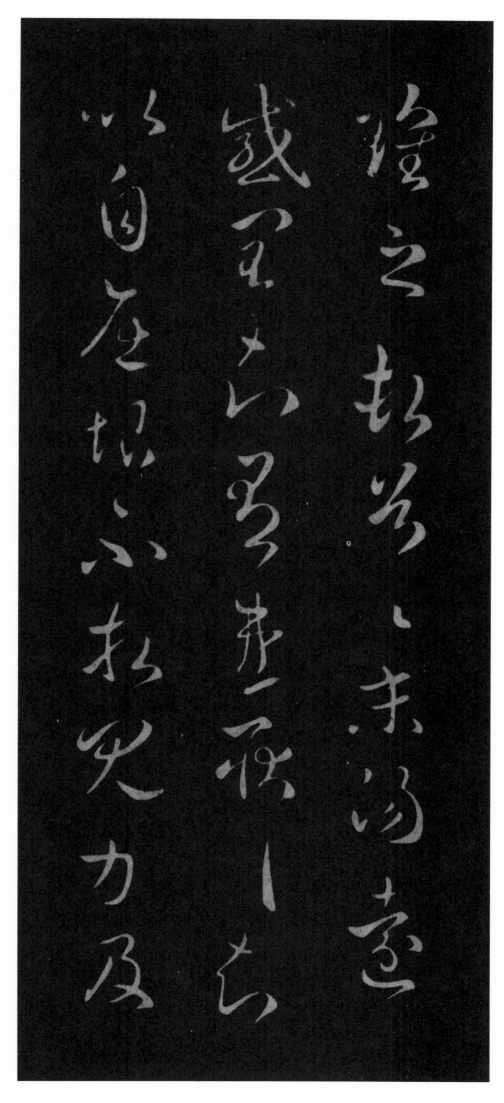

瑰之顿首顿首末阳远／感闰知有患耿耿知／以自屈恨不相见力及

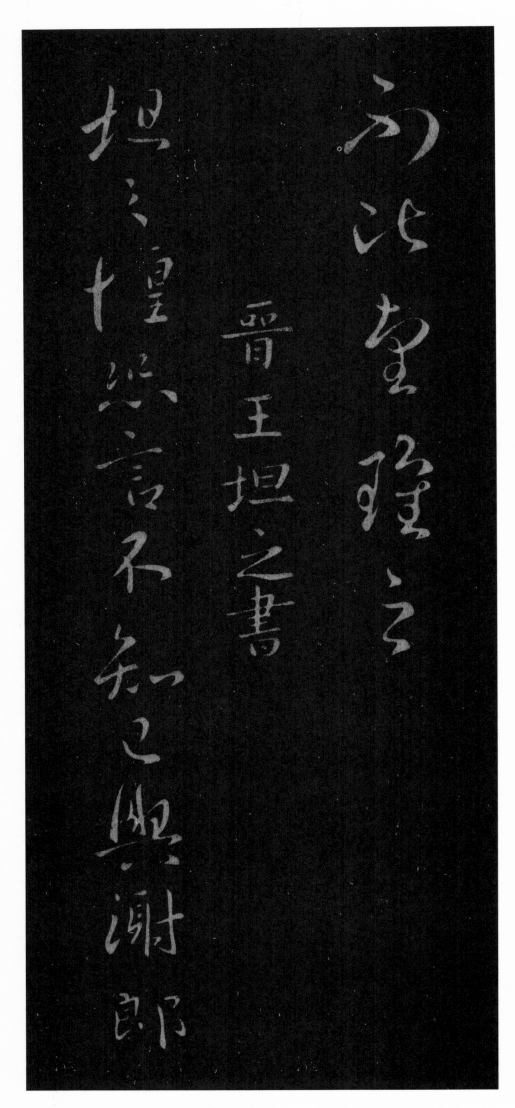

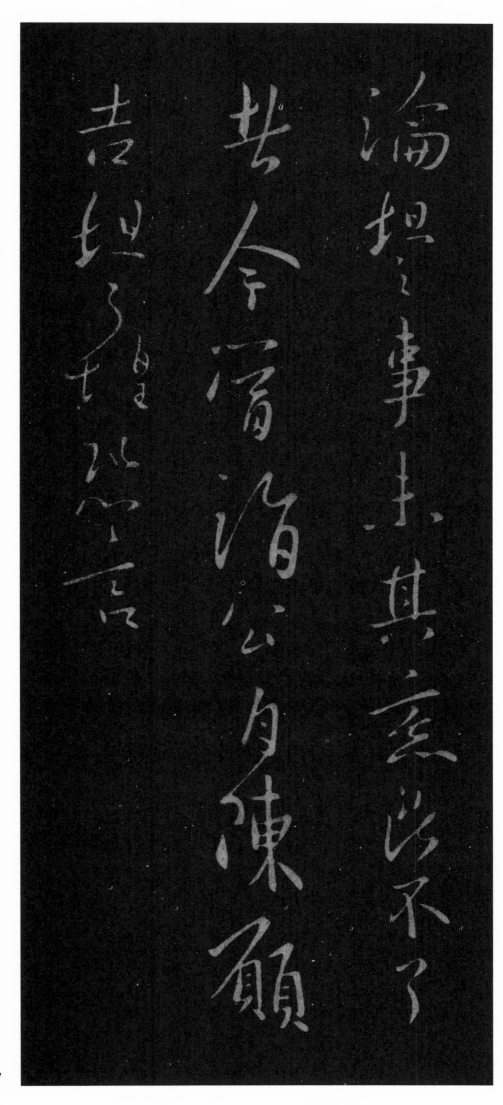

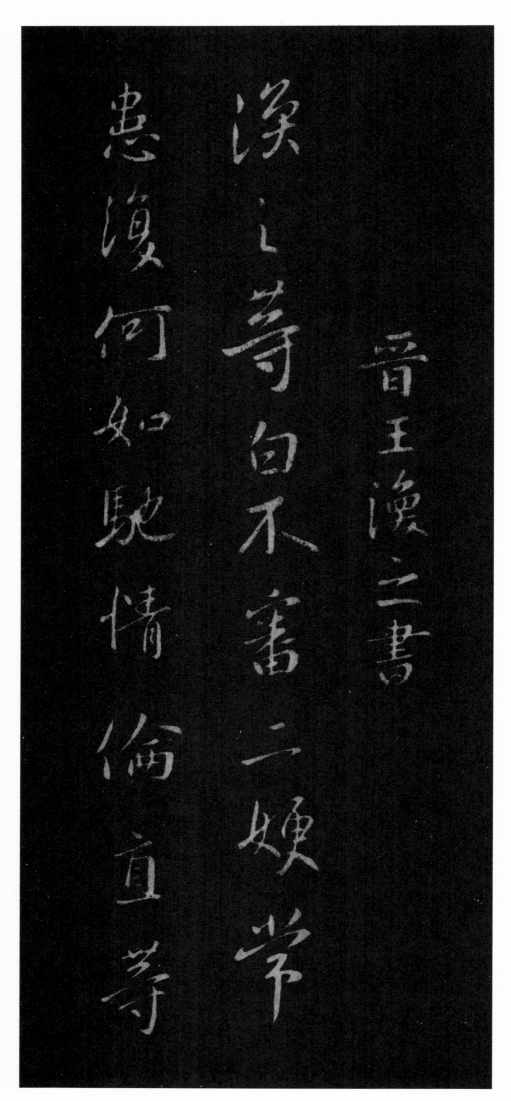

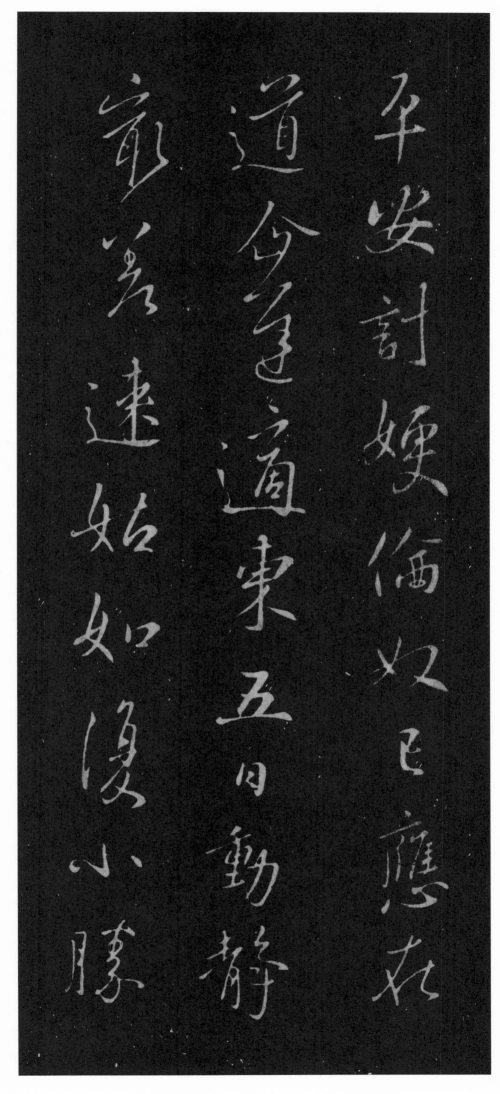

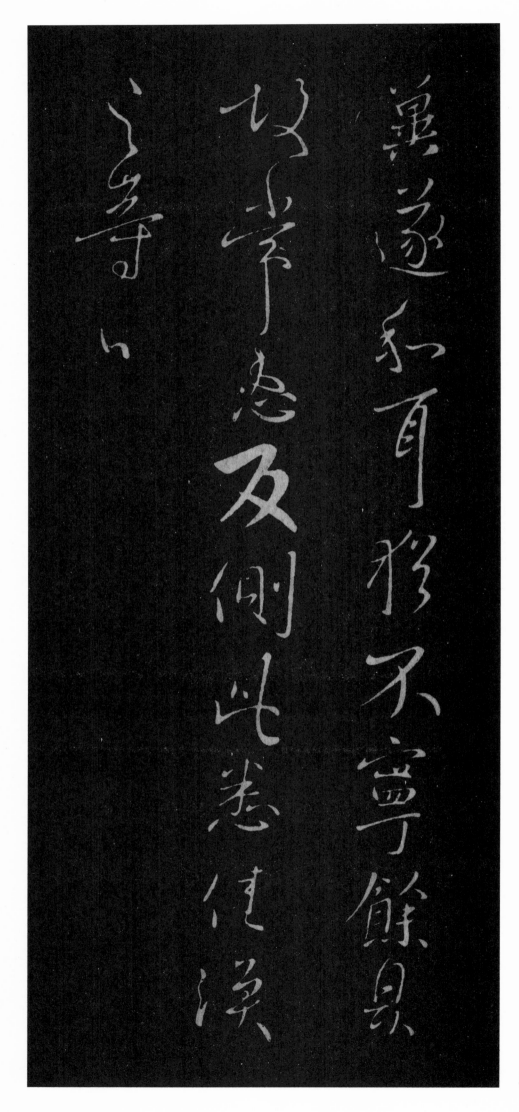

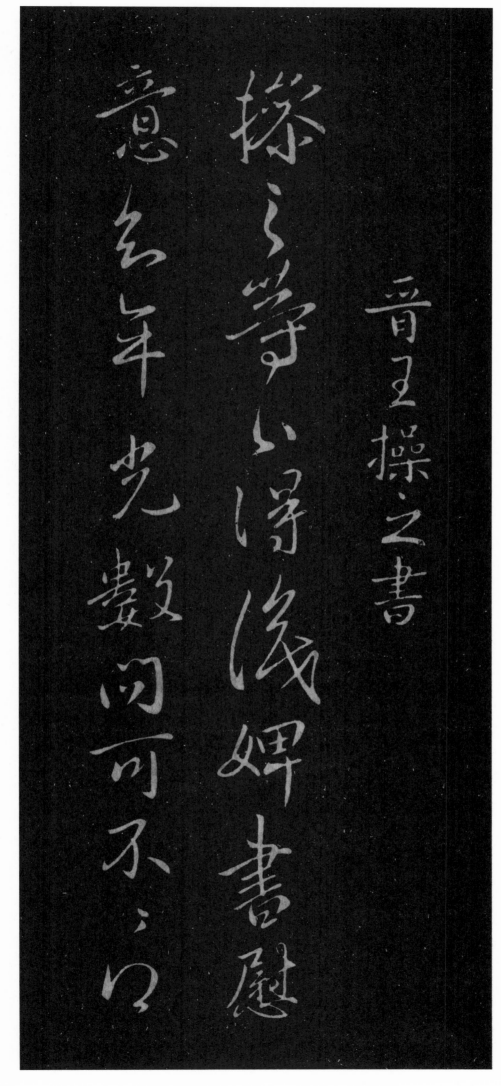

晋王操之书

操之等白得识婢书慰意知年光数问可不不

姜顺消息悬心操之顿首

晋王凝之书

八月廿九日告庚氏女明便

授衣感逝悲欵念增远思

得郗中书书说汝勉难安

隐深慰悬心渐冷产后

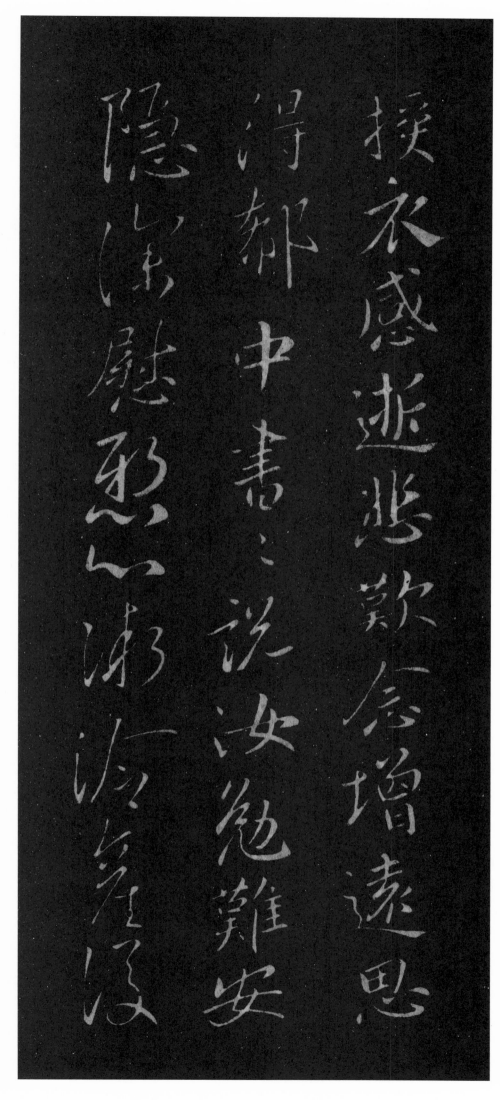

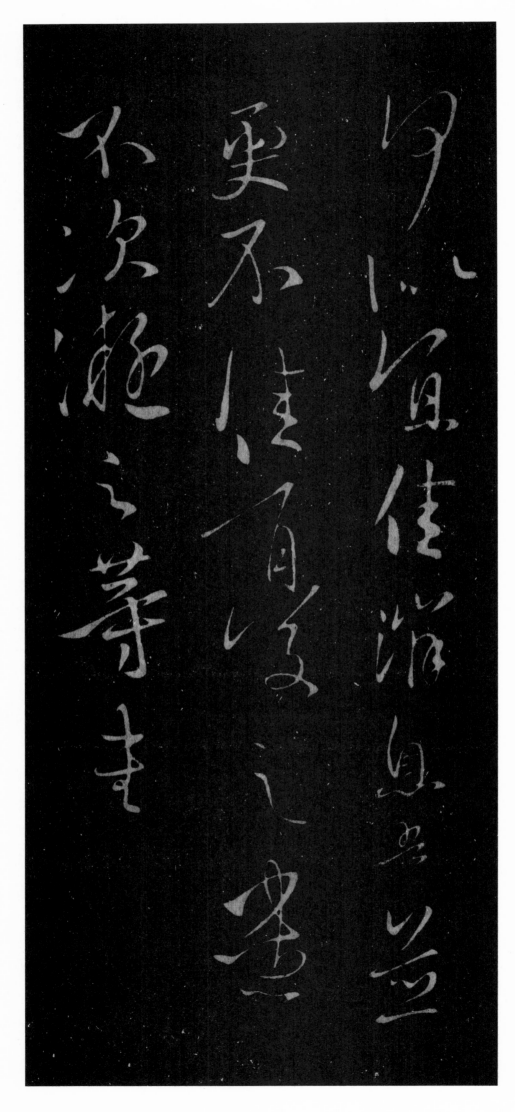

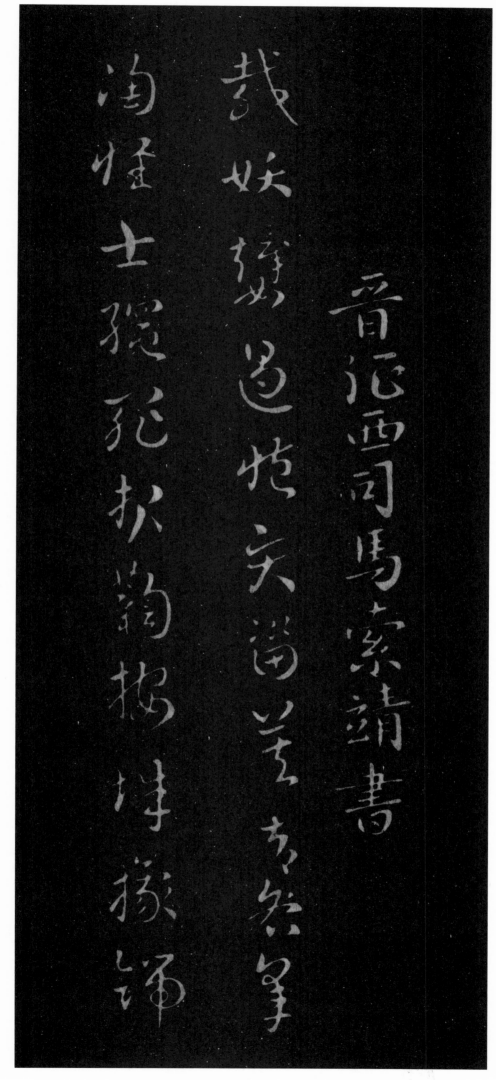

晋征西司马索靖书

载妖孽过藏灾灾莫告咎皋
陶惟士绳罪报鞫按城据号

裁割辇戮羞屈恩漫逆曲

裁割辇戮羞屈恩漫逆曲

归想辍寂斗争念后靴鼓

肆陈爱日于予琴瑟以咏歌

其命禽爵翔荣兽乃起舞声翳丽城越动飞走脉土虔农姬弃掌稷

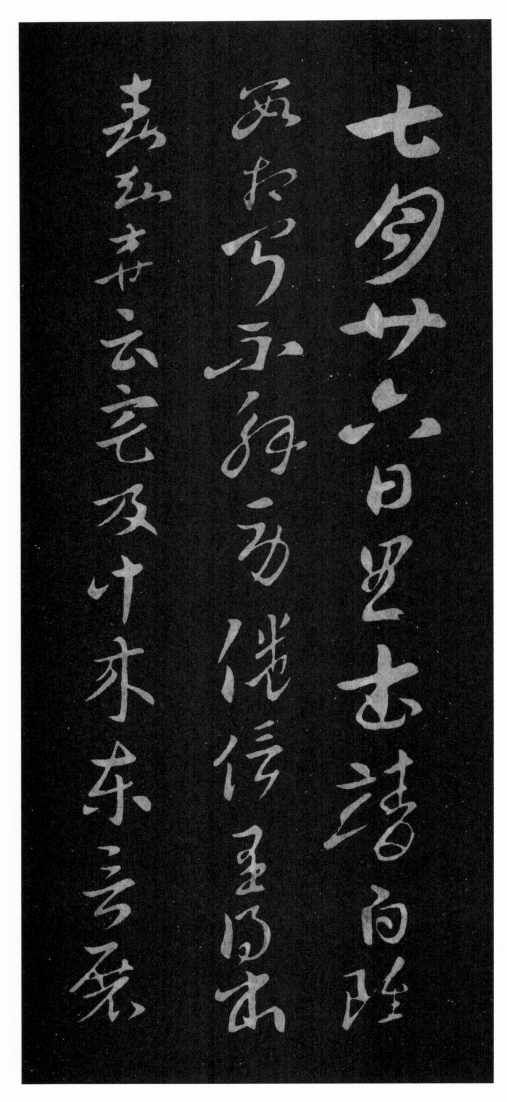

多别亲诸白

晋侍中劉穆之書

亦知足下家弊耳仓卒

无禄官推迁不
得不相用

事已御出宁复
吾所得

迴故兰且当就
之公还

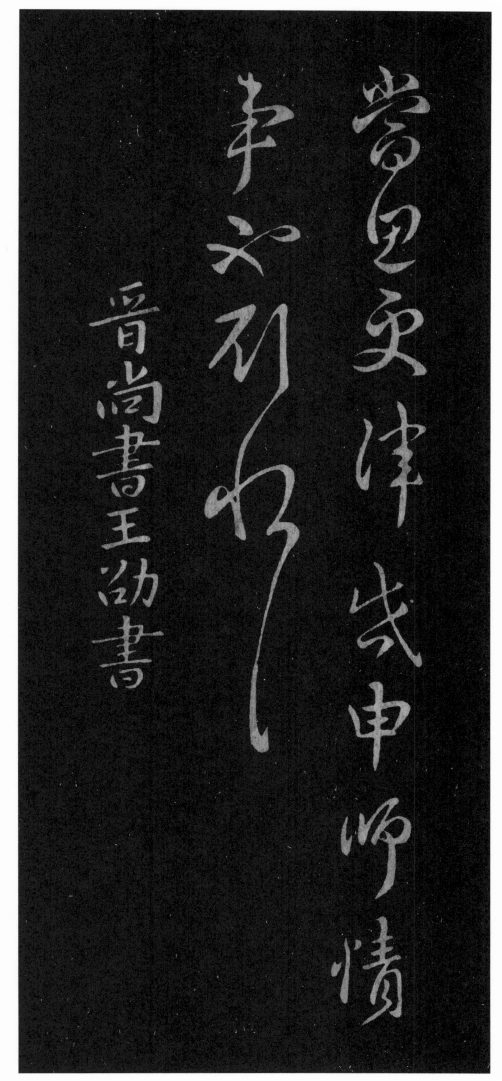

当思更律戌申师情

事也

晋尚書王劭書

劭白明便夏節哀慕崩摧肝心抽絕煩冤弥深不自忍任痛當奈何當復奈何得告

为慰肿转差劳悴勿勿力及

次王劭再拜

晋车骑将军纪瞻书

飞白昨信来永携今逞

又贫家无以将意今粉二

斗少香所谓物微

书不多纪瞻顿首

晋司徒王廞書

告诱静媛静仪静婓此晦

便当假葬永痛抽剥心情�􀀂

割不自胜念汝等追痛摧惋

缠绵断绝何可堪任痛当

奈何当复奈何遣悲涕不

次厥疏

晋太守张翼书

晋陆云書

三月十六日云白春节余不适得示知足下平安为思面

未知何由如何信数之及卿
既清邈可与经高言人欢之
当令征南取之也

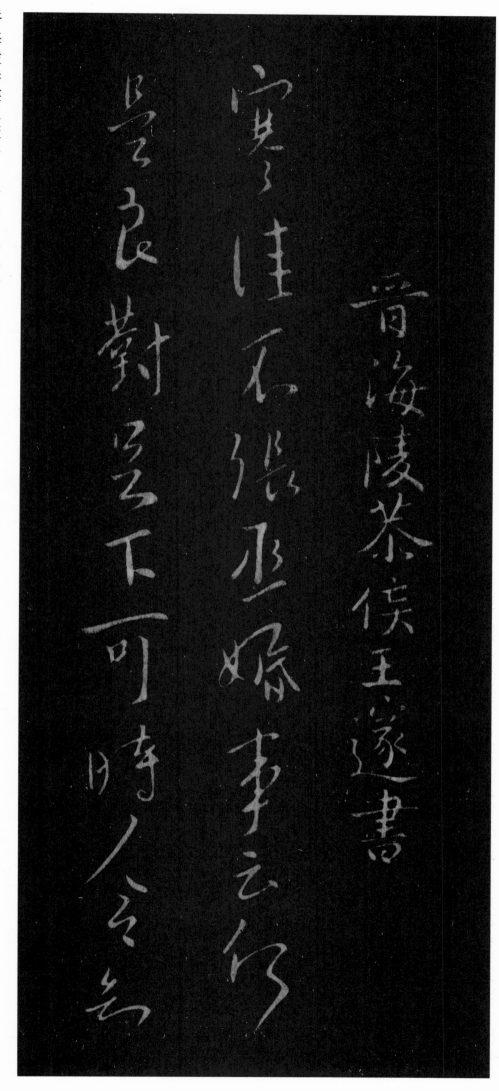

晋海陵恭侯王邃書

寒佳不張丞婚事云何是良對足下可時令知

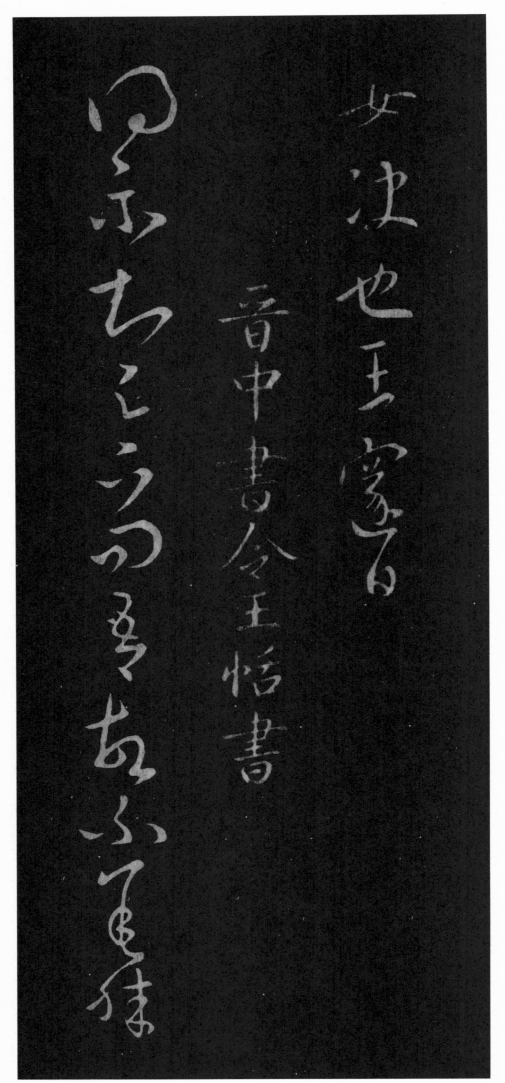

劣劣力不具王恬白

晋太守山涛书

侍中尚書僕射奉車都

尉新沓伯臣涛言臣近启

崔谅史曜陈准可补吏部

郎诏书可尔此三人皆众

論所稱諒尤質止少華可
似轂教雖大化未可倉卒風
尚所勸為益者多臣以為宜

论所称谅尤质止少华可／似敦教虽大化未可仓卒风／尚所劝为益者多臣以为宜

先用諒謹隨事以聞

晉侍中下壺書

足下佳不朝口郎上獲諸誡

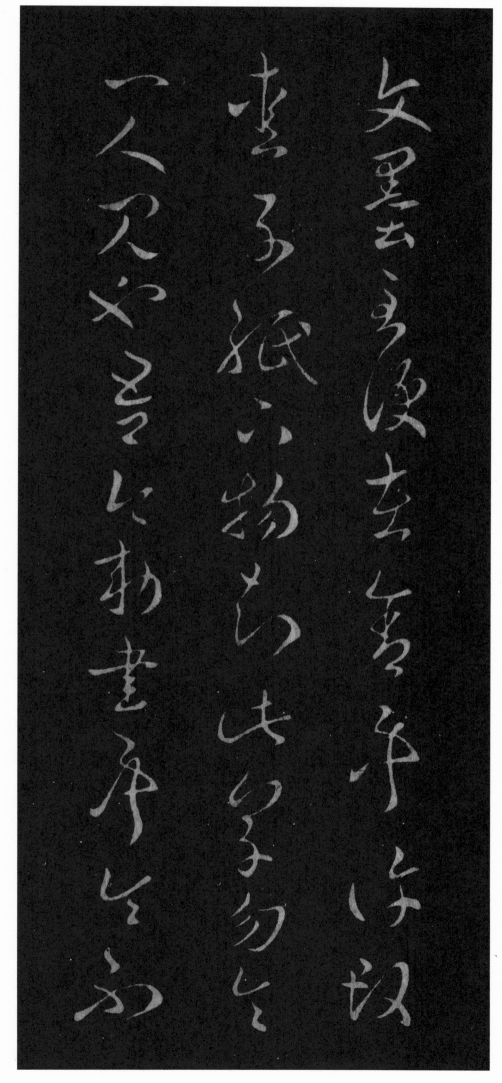

发丞付卿发便密令人

伤之壶白

晋谢发书

晋安素自強壯且年時尚可當延遲期岂謂奄至於此自畢遠境二三惋

愕不能已已未知旨问悲酸悒悒想不久可得还耳执笔恻感

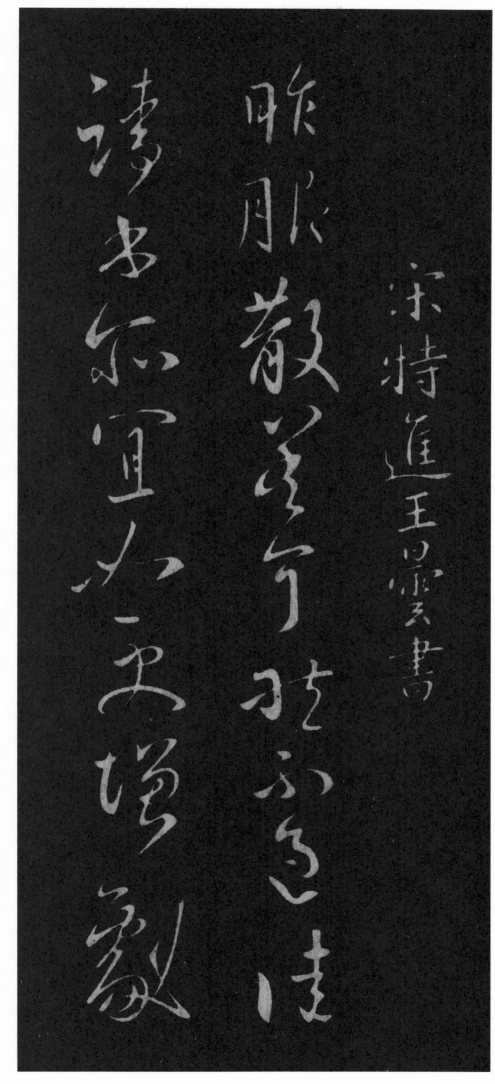

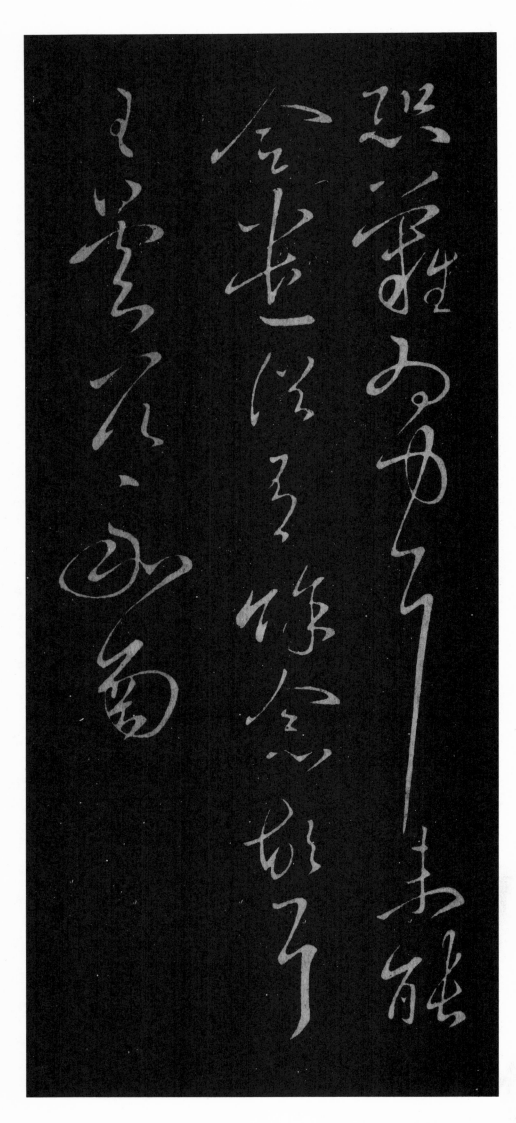

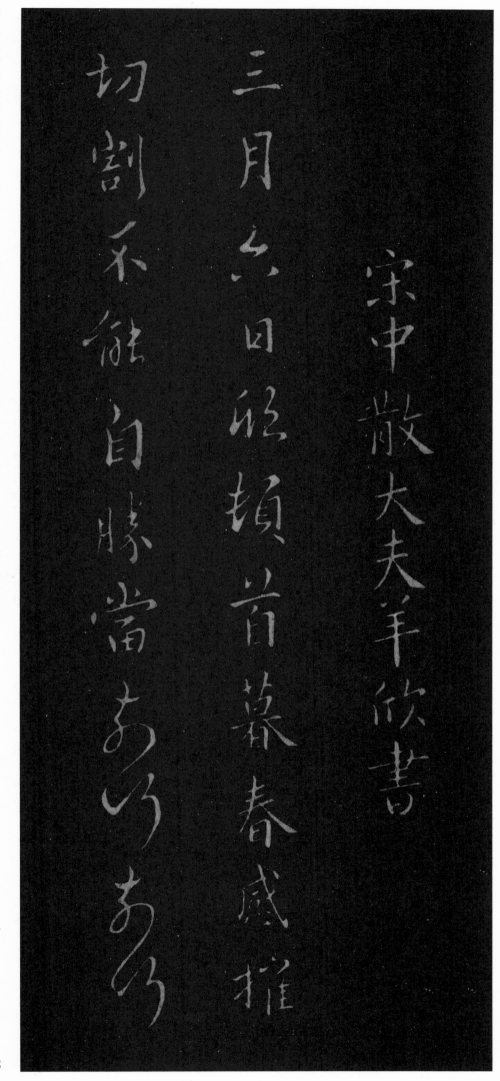

宋中散大夫羊欣书

三月六日欣顿首暮春感摧

切割不能自胜当奈何

得去六日告深慰足下复何如脚中日勝也吾日弊難復令自顧憂歎情想轉積執筆

增惋足下保爱書欲何言羊

欣頓首

宋太常卿孔琳書

日月深酷抚膺崩叫心肝分胯寻译懊恼触感陨绝孤思悒悒自郡地穷

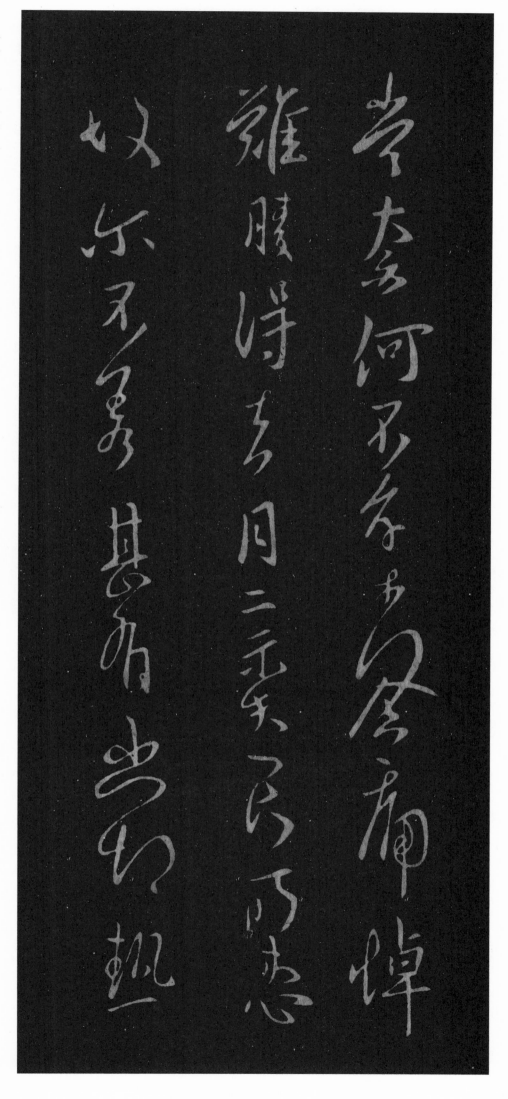

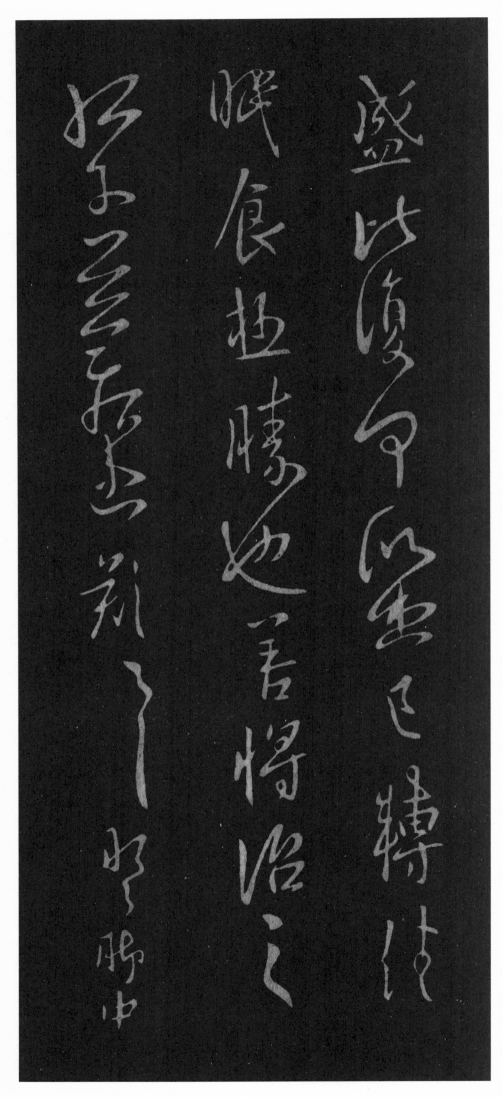

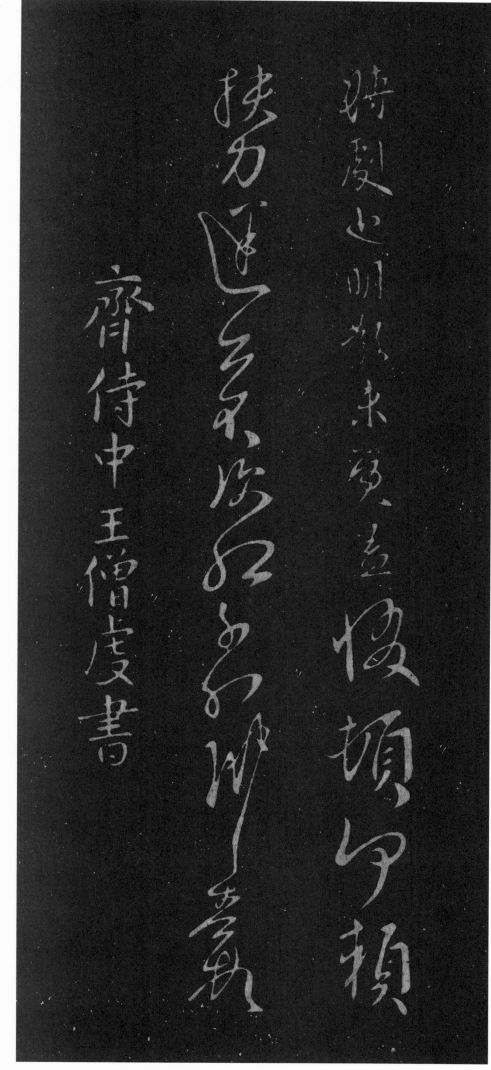

臣僧虔启刘伯宠陶瑾称勅

二岸杂事悉委臣判圣恩罔

已奖使入效斯实臣下驱驰至

願且職事所司不應多陳雖

奉今旨臣豈敢於外下意不

先上聞正當罄率管見令官

長啓審可否之宜會須恩裁此
乃更亂天聽或致煩雍且浮
仍舊以待能者恐於事體二

三惟允伏願少留神照察覽

所啟非敢辭務懼塵聖化謹

冒翰請伏追震怍謹啟

臣僧虔启南臺御史謝憲乃堪

驅使臣門義舊粗是所悉統內

新故雜米數十萬斛實須督切

宪今请假在此臣欲折以统摄庶

得速辨其频经督运已有前

谨以启闻伏愿听许谨启

淳化三年壬辰岁十

一月六日奉

圣旨模勒上石

万历四十三年之卯岁穑八月

九日州莽臣温如玉张应召奉

肃藩令旨重摹上石

小涤勝不不彼逆

隔尾不張易佳

坡坒兮许多多坚坒

以真佳况真

要不佳復

不次瀨言等佳

渡法年半渡故

六物名此字物怨

言乃物書庫康生乃

伏願少留神照察

敢辭吞務懼塵聖

伏追震怵謹啓

图书在版编目（ＣＩＰ）数据

淳化阁帖．历代名臣卷．二 / 陆有珠主编；廖幸玲
编著．— 合肥： 安徽美术出版社，2019.8
　ISBN 978-7-5398-8921-4

　Ⅰ．①淳… Ⅱ．①陆… ②廖… Ⅲ．①汉字－法帖－
中国－古代 Ⅳ．① J292.21

中国版本图书馆 CIP 数据核字（2019）第 106068 号

淳化阁帖·历代名臣卷（二）

CHUNHUAGE TIE LIDAI MINGCHEN JUAN ER

陆有珠　主编　廖幸玲　编著

出 版 人：唐元明

责任编辑：张庆鸣

责任校对：司开江　陈芳芳

责任印制：缪振光

封面设计：宋双成

排版制作：文贤阁

出版发行：时代出版传媒股份有限公司

　　　　　安徽美术出版社（http://www.ahmscbs.com）

地　　址：合肥市政务文化新区翡翠路1118号出版传媒广场14F

邮　　编：230071

出版热线：0551-63533625　18056039807

印　　制：天津联城印刷有限公司

开　　本：787 mm×1380 mm　　1/12　　印张：7

版　　次：2019年8月第1版

印　　次：2019年8月第1次印刷

书　　号：ISBN 978-7-5398-8921-4

定　　价：35.80元